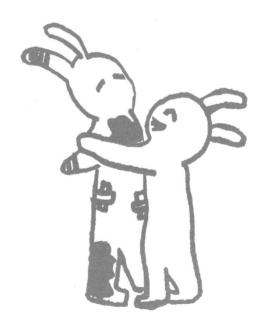

안녕하세요! 조시원이에요.

반가워요!

저는 서울에서 태어났어요.

		님까

자유로움과 평화, 그리고

을(를) 선물로 드립니다.

살자토끼.1

살자토끼.1

2015년 12월 14일 제1판 제1쇄 인쇄 2015년 12월 21일 제1판 제1쇄 발행

지**은**이 조시원 **펴낸이** 강봉구

 편집
 황영선

 디자인
 비단길

인쇄제본 (주)아이엠피

펴낸곳 작은숲출판사

등록번호 제406-2013-000081호

주소 100-250 경기도 파주시 신촌로 21-30(신촌동)

서울사무소 100-250 서울시 중구 퇴계로 32길 34

전화 070-4067-8560 팩스 0505-499-8560

홈페이지 http://cafe.daum.net/littlef2010 페이스북 http://www.facebook.com/littlef2010

이메일 littlef2010@daum.net

© 조시원

ISBN 978-89-97581-80-1 03650 값은 뒤표지에 있습니다.

- ※이 책은 저작권법에 따라 보호받는 저작물이므로 무단 전재와 무단 복제를 금합니다.
- ※이 책의 전부 또는 일부를 이용하려면 반드시 저작권자와 '작은숲출판사'의 동의를 받아야 합니다.

동턱여궁, 동턱여고를 졸업하고

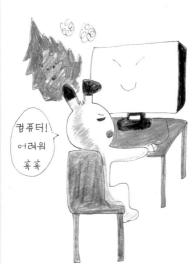

2009년 백석예술대학 애니메이션학과를 졸업했어요.

제 특기는, 음....,

그리니까.....

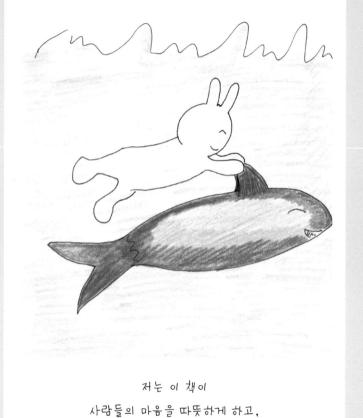

행복하게 했으면 좋겠어요.

그리 그리기예요.

사실 요즘, 우리들은 너무 긴장해 있고 불안해 하잖아요?

화 내고

미워하고

년 서 다 리 고

외롭고.....

그래도 저는 우리 모두가

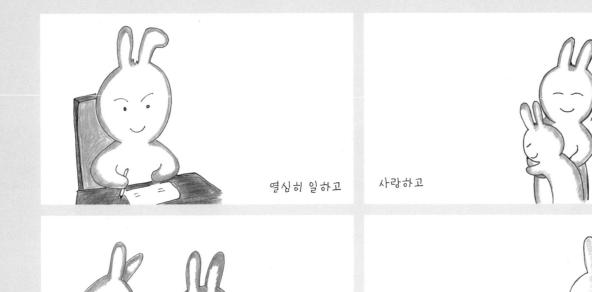

자기 안에 무엇이 있는지 느끼고

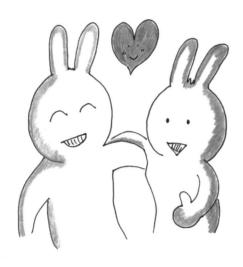

모두가 평화를 나누는 세상이 되었으면 좋겠어요.

그럼 안녕, 다음에 다시 만날 때까지, 안녕……

이 책에는 원화와 그것을 바탕으로 독자가 함께 할 수 있는 공간이 마련되어 있습니다. 책을 읽는 데 그치지 않고 독자가 직접 참여해 봄으로써 책읽기의 능동성을 높이고자 하는 취지에서입니다. 따라서 그 어떤 것에도 얽매이지 말고 자유롭게 꾸며보시기 바랍니다. 다만 어떻게 할지 망설일 분들을 위해 다음 몇 가지를 안내합니다.

- ① 오른쪽 페이지가 빈칸인 경우 왼쪽 그림을 그대로 그리거나 변형시켜 그려서 색칠해 보세요.
- ② 오른쪽 페이지에 복사된 그림이 있는 경우 색칠하거나 말풍선을 채워 보세요.

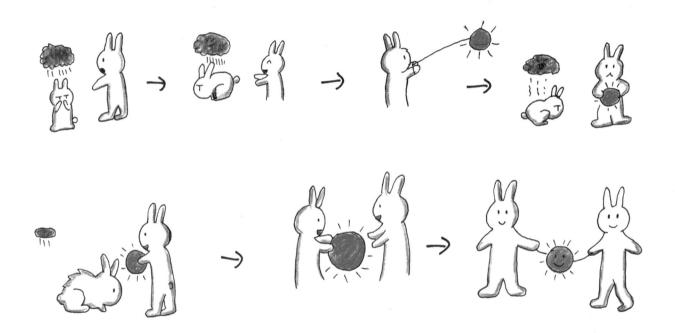

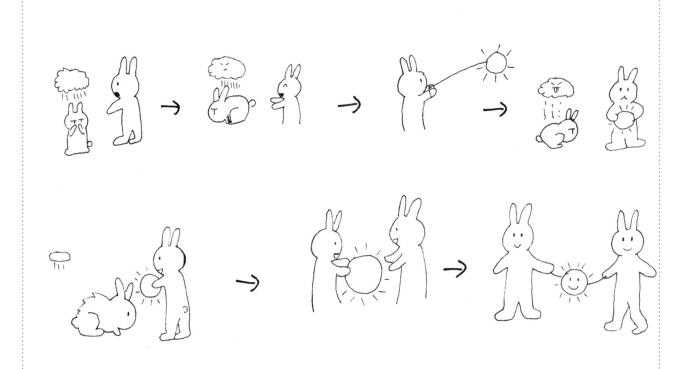

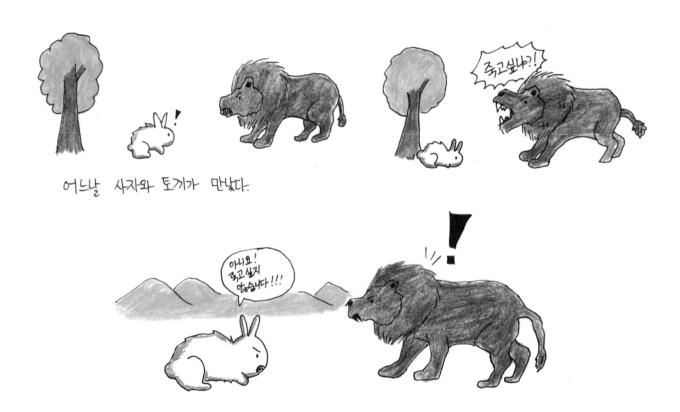

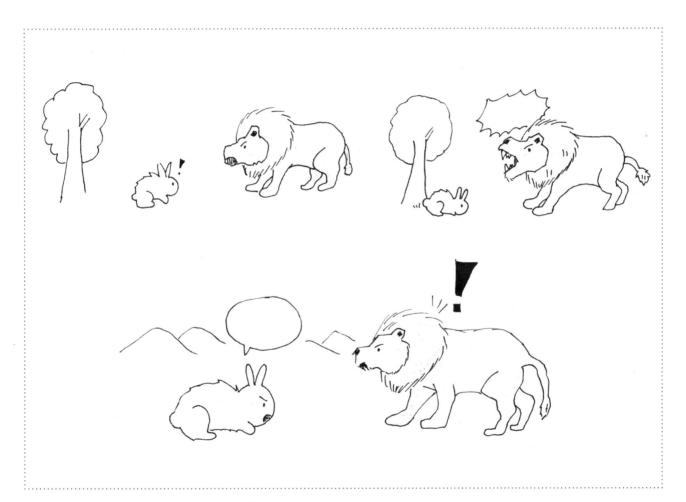

(인) **/ 소감**:

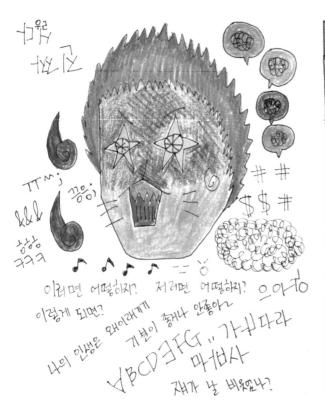

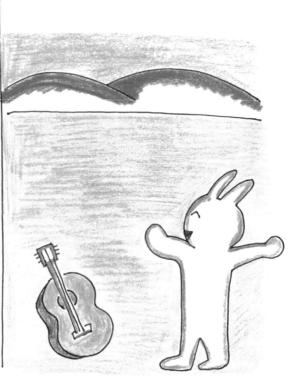

왼쪽 그림을 그대로 그리거나 변형시켜 그려서 색칠해 보세요.

년 월 일 **이름**:

(인) │ **소감**:

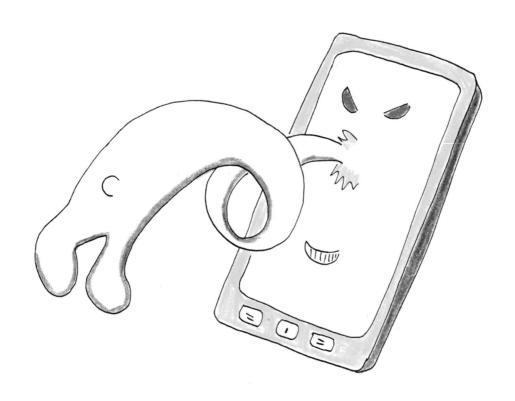

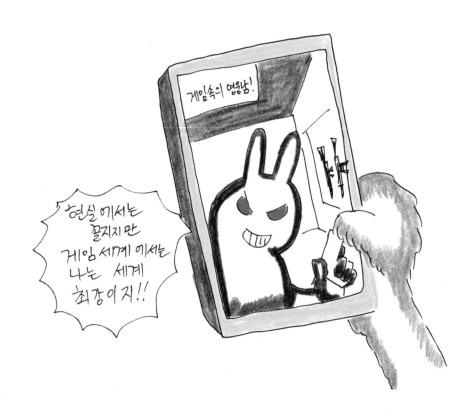

양이 얼마나 뭐요

턴을 깎았을때 양이 얼마나 수치스러워 할지 생각한다.

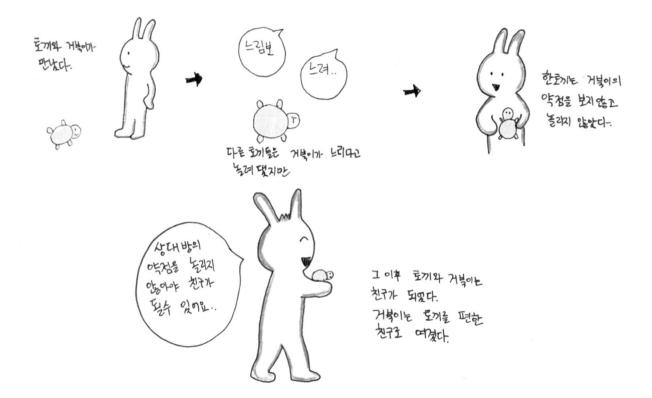

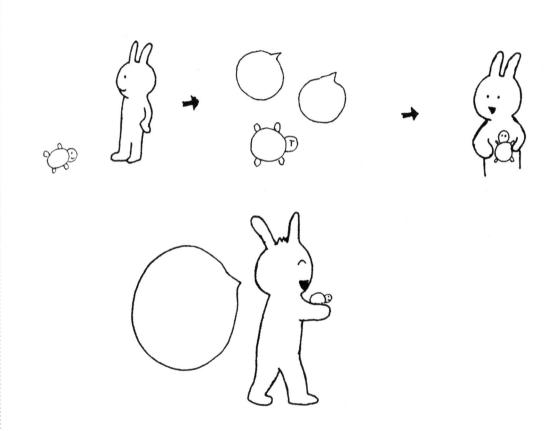

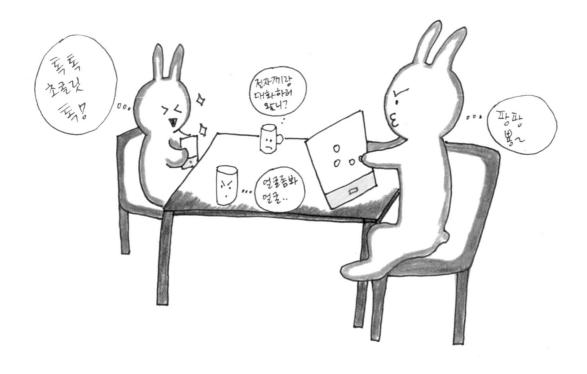

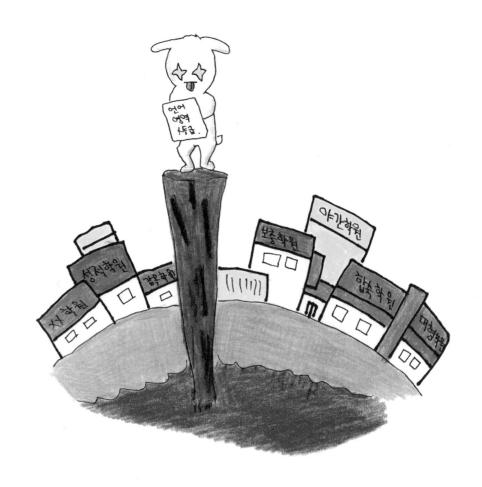

(인) **시 소감**:

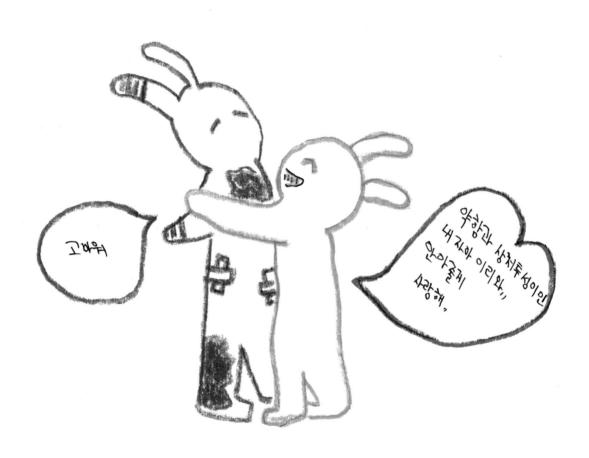

왼쪽 그림을 그대로 그리거나 변형시켜 그려서 색칠해 보세요.

년 월 일 **이름**:

소심토끼 1

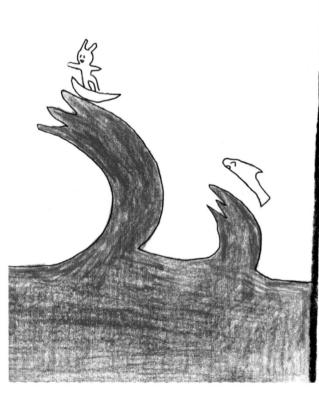

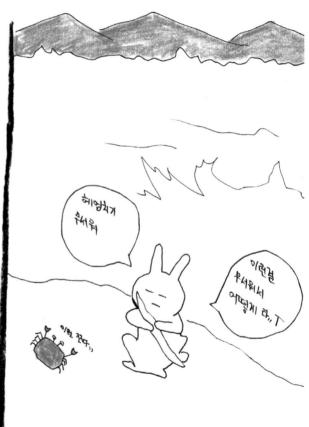

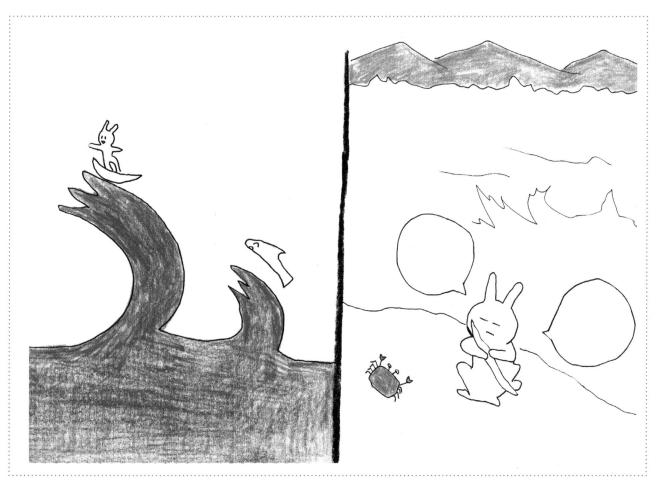

년 월 일 이름:

(인) | **소감**:

소심토끼 2

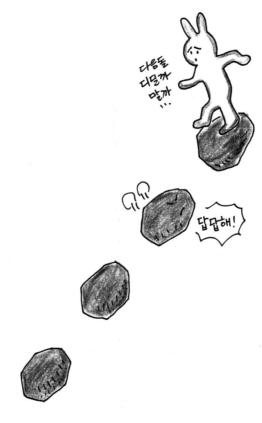

년 월 일 **이름**:

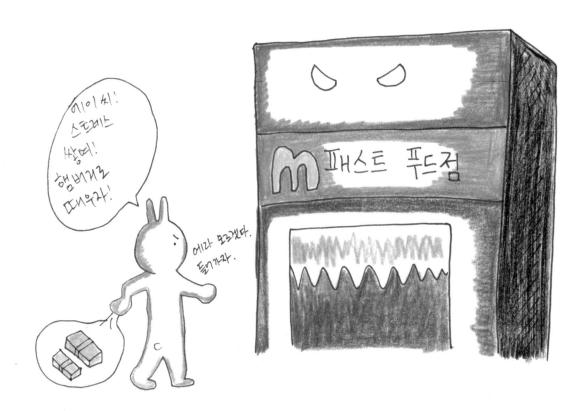

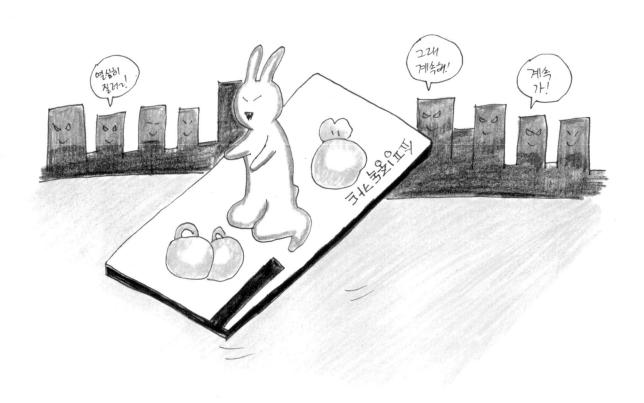

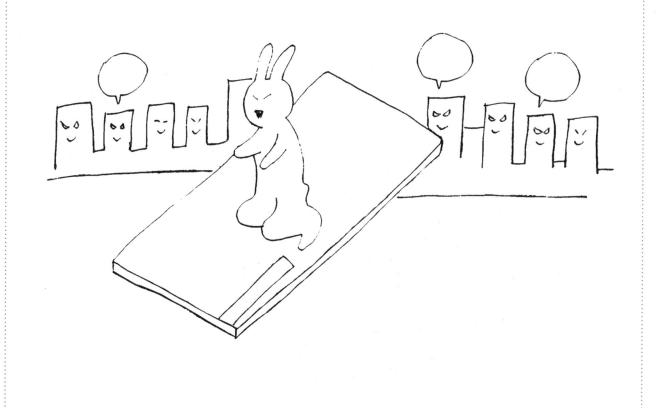

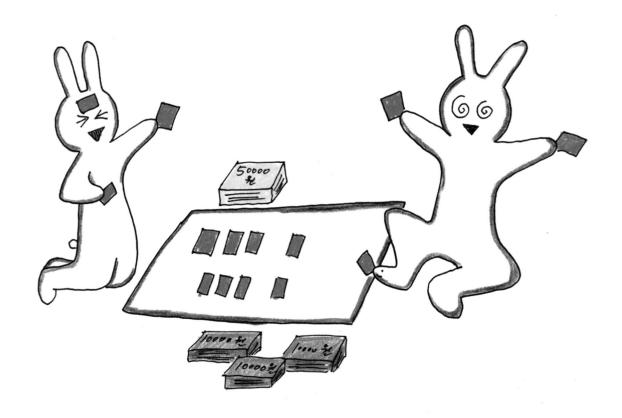

(인) **/ 소감**:

(인) **/ 소감**:

진짜 빠른 토끼는

자신의 빠름을 자랑하지 않아요.

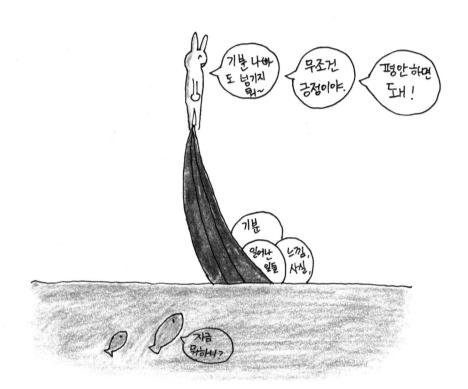

년 월 일 이름:

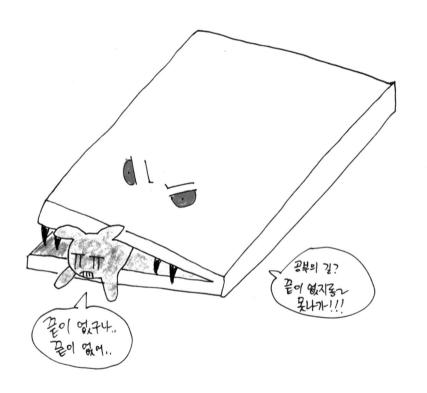

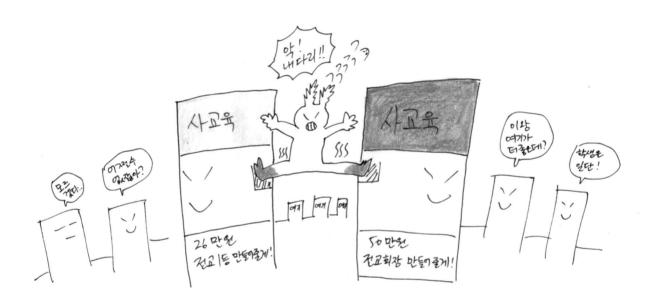

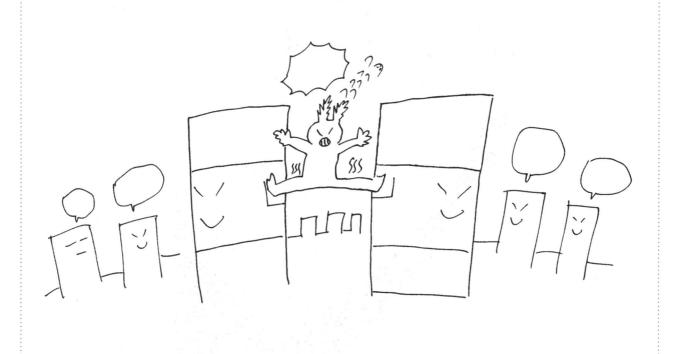

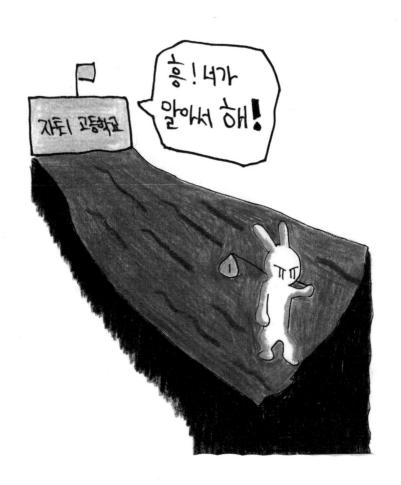

(인) │ **소감**:

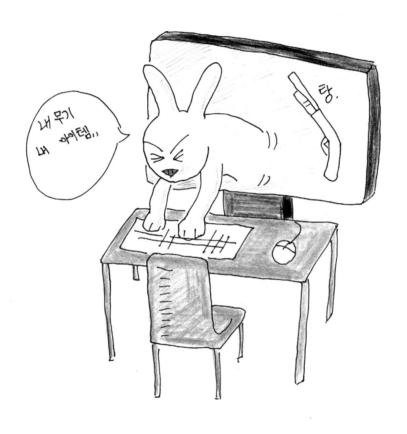

(인) I **소감**:

아무 생각하기 싫어! 단 것만 먹고 싶어!

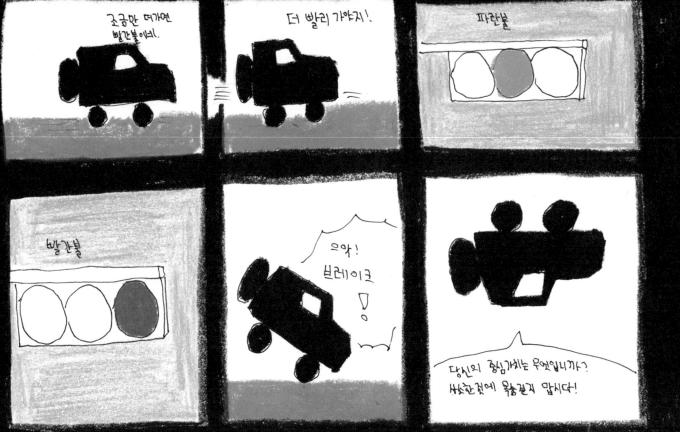

년 월 일 | 이름:

(인)

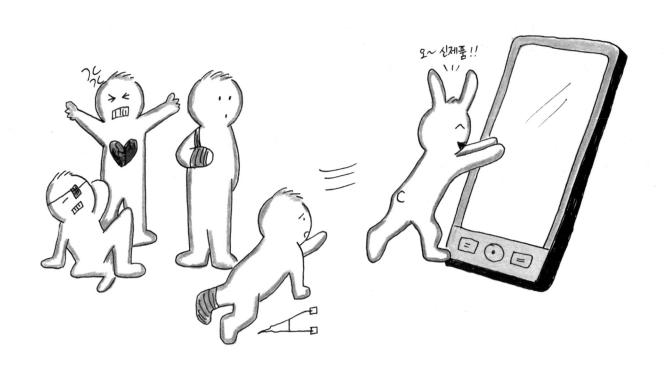

나의 중심 가치는 어디에 있나요?

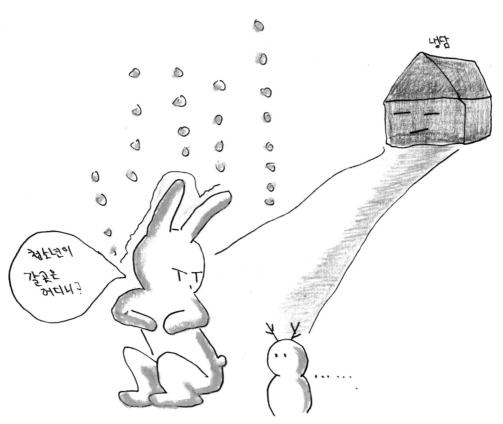

갈 곳 없는 청소년 1

년 월 일 **이름**:

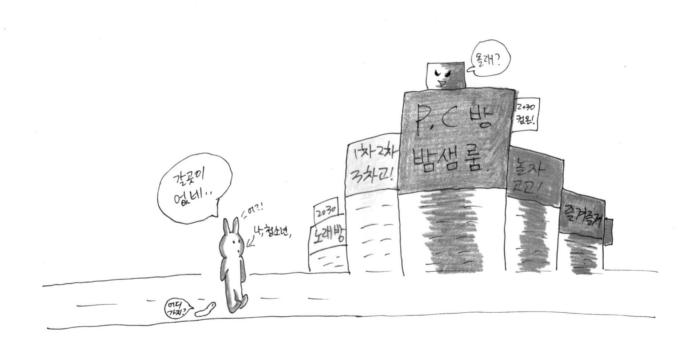

갈 곳 없는 청소년 2

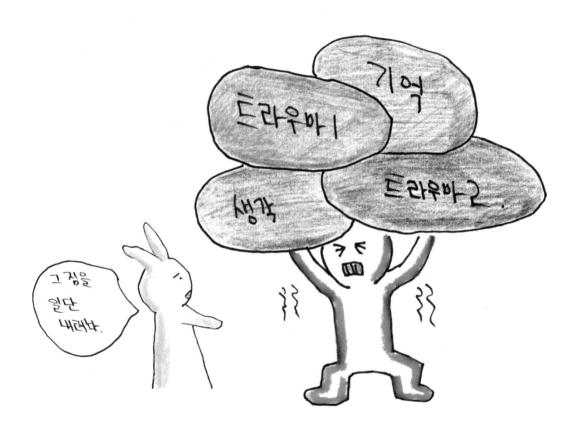

년 월 일 **이름**:

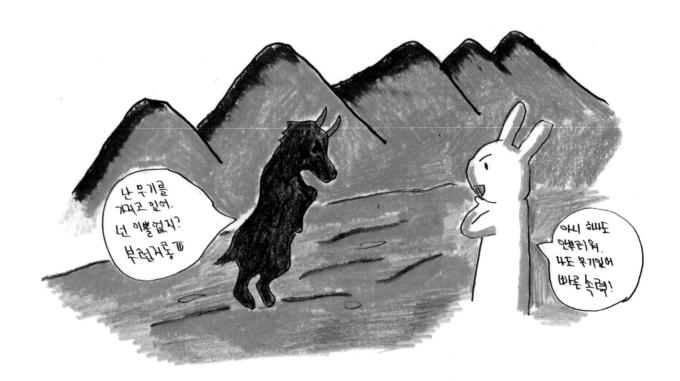

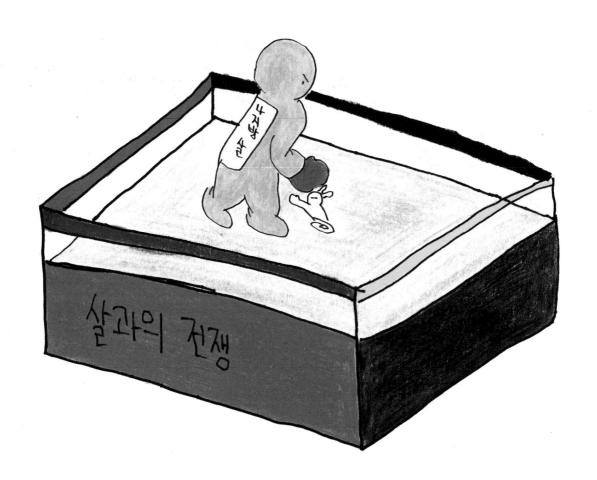

년 월 일 **이름**:

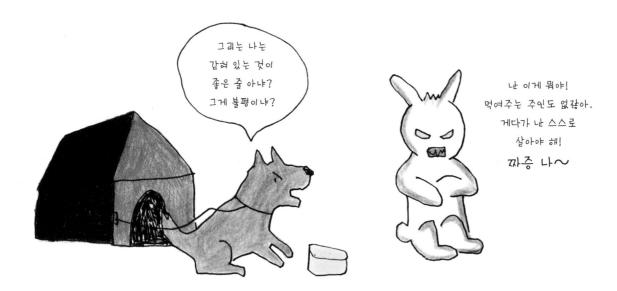

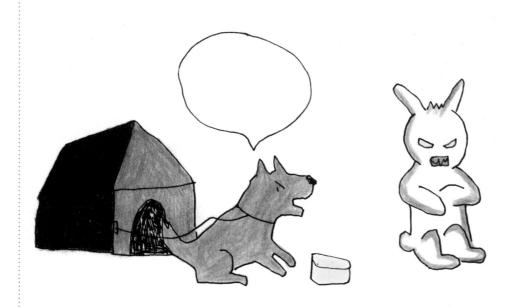

(인) **소감**:

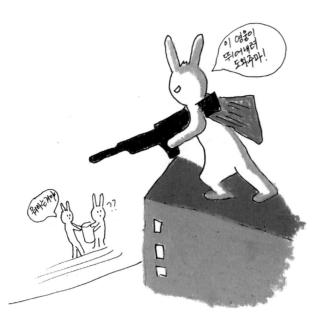

진짜 용감함은 폼잡고 뛰어드는 것보다

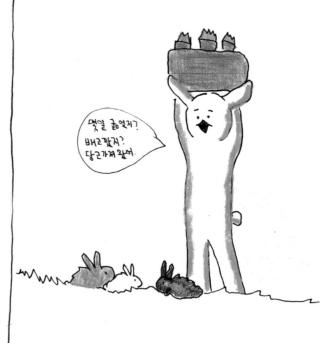

약자를 도와주는 것이다

년 월 일 이름:

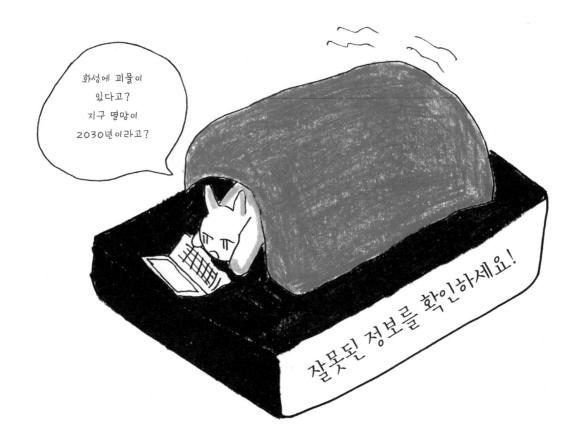

년 월 일 **이름**:

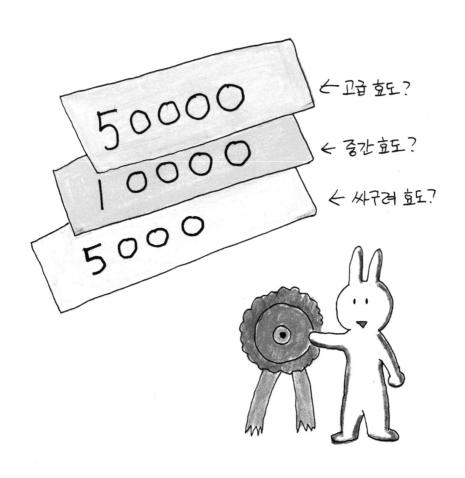

년 월 일 이름:

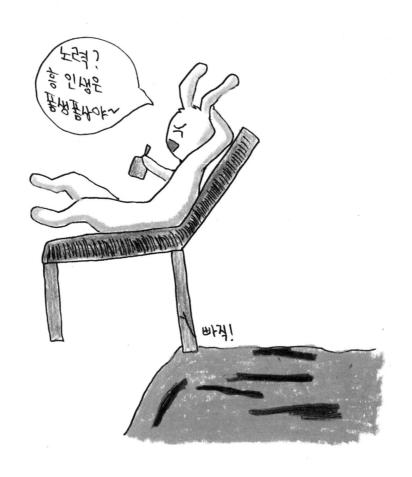

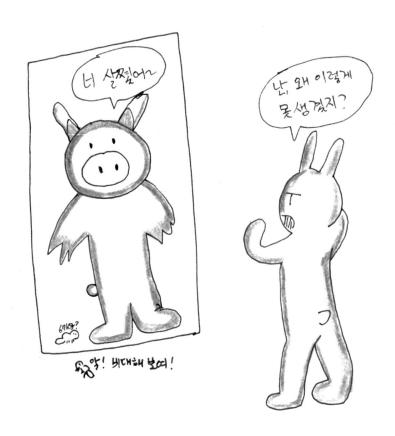

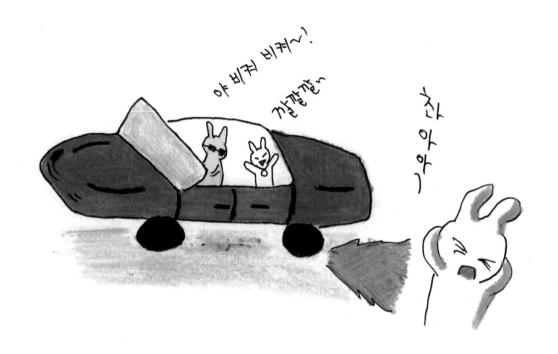

(인) **/ 소감**:

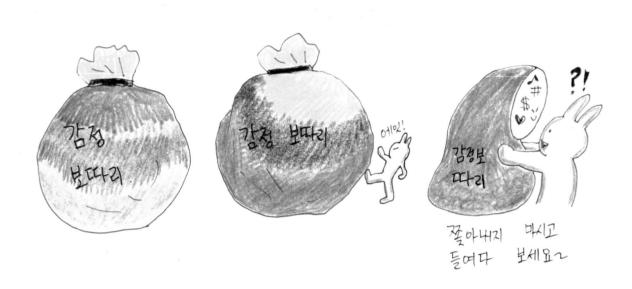

청춘일기 1

수능 전

수능수

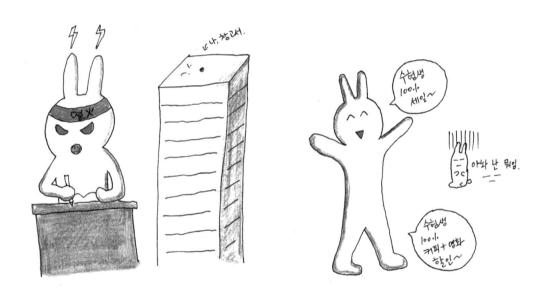

년 월 일 이름:

청춘일기 2

대학에서 졸업 후 취업의 문. 6 31271212 व्याय 从划份笔 9to121. closed **र्ह्मारीया**

년 월 일 이름:

청춘일기 3

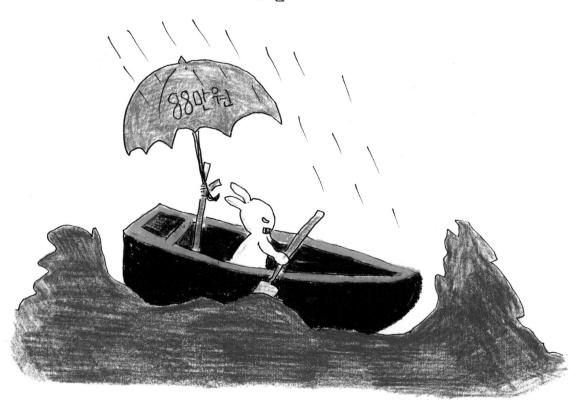

년 월 일 **이름**:

청춘일기 4 불안한 *승*자, 우울한 나머지들

년 월 일 **이름**:

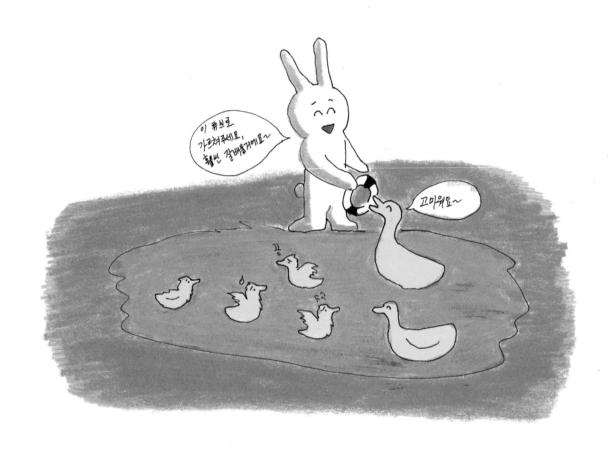

년 월 일 **이름**:

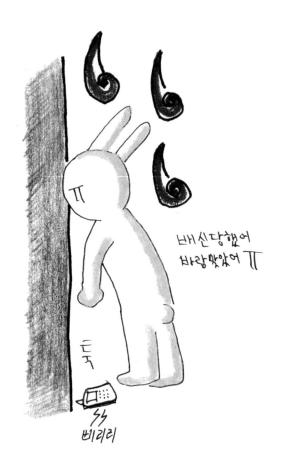

년 월 일 이름:

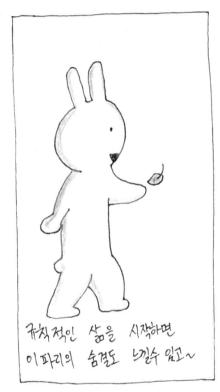

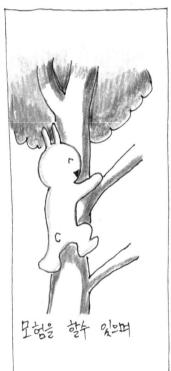

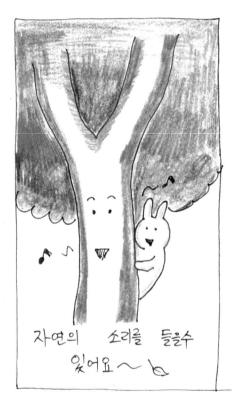

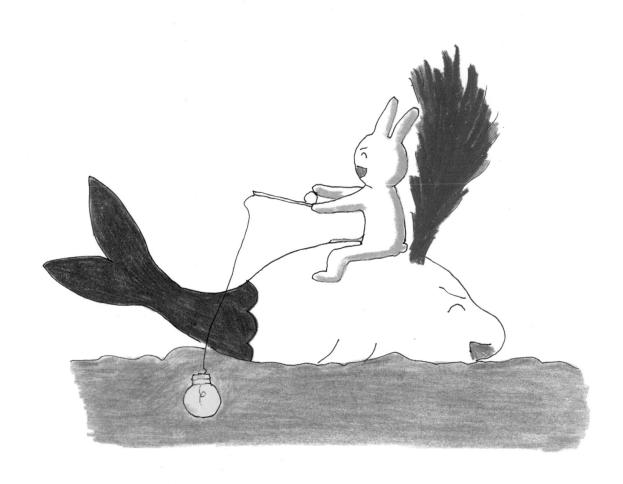

년 월 일 **이름**:

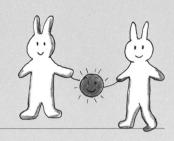

조시원

지금까지 6년 동안 중·고등학교에서 상담자원봉사활동(그림, 태권도)을 했다. 중학생 글모음집 『눈물은 내친구』 등에 표지를 그렸으며, 지금은 청소년평화모임 회보에 만평을 그리고 있다.